U0037980

Textures Murmuring...

娜娜的手機照片碎碎唸

*Natasha Liao

文字／攝影

Natasha Liao AKA 廖小蓉
待過到處都是玉米田的城鎮
住過曾經辦過夏季奧運的南方
體驗過當紐約客的自以為是
現在生活在她最自在的城市裡

喜歡碎碎唸
喜歡喝咖啡
喜歡吃海膽
就怕吃羊肉
還有不能吃海帶

沒有養寵物
可是有收集公仔(玩具)的嗜好

銀鹽威權時代的告別 >> 錢 翔

我一直很慶幸著自己活在一個新舊交替的年代， 以一個攝影工作者的
身分安逸的旁觀著，目睹政治，社會，文化在眼前快速的翻轉改變，威
權時代消失，民主時代崛起。

然而渾然之中，攝影也以同樣的邏輯開始了巨大的變革，廖小蓉這本
書，正是驗證攝影時代的改變。

1816 年法國佬 Nicephore Niepce 在自己家的窗口憋著尿站了八個小
時，腿痠的要命，肚子又餓，從日出到日落，終於拍出了世界第一張照
片，打從那時候開始，攝影就一直不是件簡單的事。

到上個世紀九零年代，我的攝影修煉時期，依然如此……。

身體扛著沈重器材， 腦子快速的計算著所有不可出錯的數據，軟片昂
貴， 腎上腺素大量激發，汗水模糊了眼睛，焦點看不清，手腕顫抖，
光圈不夠開必須要增感，重新換算所有的數據……。

眼前決定的瞬間已然杳然消逝……！

在不停的犯錯之中，我們這些古代攝影者都希望練就一門功夫， 就是
讓攝影技術成為本能，是身體的延伸， 舉重若輕地突破技術的藩籬，
其目的，只是為了無縫且自在的傳遞我們眼中所詮釋的世界，讓自己成
為一個攝影的思考者，而非技術者，在影像之中表達意見，傳遞想法，
讓觀著能夠直觀感受到屬於我的獨特世界。

這一步不容易，我練了二十年而未果。

廖小蓉似乎輕易的做到了這一點。因為是數位時代，因為用手機拍照，直接而麻利地推倒了繁瑣技術的高牆，直觀人心。

這件事讓攝影變得容易了嗎？並不見得！

當年古典銀鹽攝影者執著於技術的苦練，在這個時代是攝影者費力於心與眼的磨練，面對著紛亂的世界，如何準確而快速萃取出意義，這是下一代的攝影者面臨更為嚴峻的挑戰，作品與作者之間幾乎完全的緊密相連，所見之世界，即所攝影之人，作者直接的站在面前與觀者對決。

廖小蓉的攝影，展現了一種極為強烈的現地存在感，每張照片似乎皆是垂手可得，彷彿我們就在她的旁邊，和她一起細密的搜索周遭環境，但是畫面中卻也強烈的宣示，如此的色彩，如此的氛圍，這是我眼中獨有的世界！

不管是 *Ansel Adams* 在荒野漫遊，或是森山大道在城市躑躅，攝影者永遠保持一個敏銳的與外在世界交流的感官，廖小蓉的攝影讓我再次意識到，縱然技術藩籬消失，攝影者的心緒卻從來未曾改變，關於創作，人永遠是關鍵……。

這本攝影文集意味著新語言已經誕生，影像進一步的純粹化，溝通方式不再扭泥作態，極度個人的影像隨時可以大量產生，這是數位時代，昭告著攝影威權高塔倒塌，新世代已然降臨。

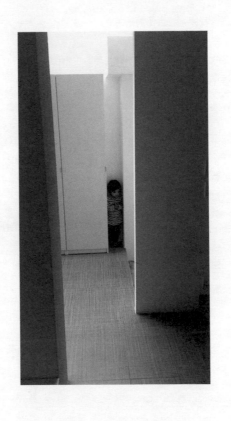

呈一直線 >>

我們恐怕都聽過一種聲音，而且這種聲音普遍響起：

「放下你的手機。」

論者建議每個人放下手機，藉之更貼近他所處的真實情境，用眼睛去看，用耳朵聽，用毛細孔去感受。

這類論述提醒了我，這個時代或將被這樣記載：當人們碰上一個特殊時刻，眼前出現了稍縱即逝的人事物，普遍要拿起隨身的手機，拍張照片。

如果這個時代將被這樣記載，那便意味著：未來的人們將不再這麼做，於是他們如此標示我們。

若以上假定成立，則我們必須認真抓起手機，卯起來拍它到此一遊獨家料理道路糾紛警察打人。隔著手機，我們的腦／眼面向著景觀／歷史（此刻，腦 → 眼 → 手機 → 景觀 → 歷史碰巧呈一直線），只等光圈自動縮了焦距對上了，按下快門吧，我們在拍歷史。

若以上假定不成立，則我們更需要多張連拍、要濾鏡、要修圖*APPs*、要大容量雲端相簿。務必要漂漂亮亮，照片裡，我們可是歷史。

Alberto Buzzola

My fridge is filled with old Polaroid films. I am obsessed
with the medium, perhaps more so now that it has almost
disappeared from the shelves of camera shops. Polaroids
are the precursor of digital images, allowing us to see
instantly what our eyes have recorded. Because of this
distinct lineage I found my eyes drawn naturally to "Textures
Murmuring". But wait a minute; these aren't Polaroid shots
(although their resemblance will make even the most
discerning photographer look twice).

As fond as I am of the photography and photographic
processes of the past, I must admit to owning an iPhone.
And although I generally limit my usage of this device
to call people and send texts, I find myself, on occasion,
using its lens to record information that my increasingly
unreliable memory would otherwise not. I purposefully
do not take pictures with it.

This is not to say I am averse to the pictures of those
who do. I have seen many albums, prints and even exhibitions
in art galleries made by friends and colleagues using
their Smartphone. Many of these have been fine works
of composition, but somehow I was never impressed with
their content; the soul of the image remained elusive.
That was before I saw Natasha Liao's pictures.

A Smartphone can make images, just as a brush can paint
a scene or a pen write a book; they are all inanimate
objects dependent on the imagination and ability of the
user to create art. And Natasha shows herself in this
collection to be a visionary. True, to get high quality

pictures you need a good camera and lens. But, as many photographers have said before me, it is more about the moment or mood than the device. The camera is just a tool given to the photographer to capture a moment that otherwise would vanish into the past. And taking pictures with a tiny phone almost eliminates the barrier that the camera imposes between photographer and subject.

The words of Dorethea Lang come to mind : "A camera is a tool for learning to see without a camera". I suppose it works the same way with your Smartphone. No matter how expensive or sophisticated your equipment, what is most important are, according to Henri Cartier Bresson, your "eyes, mind and heart".

Natasha, in her images, seems to have found the perfect balance between these three vital ingredients, producing photographs that let us into her head and to feel her emotions.

The eighty-five moments of her life presented in this book have been elegantly processed with Apps commonly available to us all, made by a Smartphone that can be packed into the palm of your hand. The fact that these images could probably never be printed large on gallery type paper is, too me, not a limitation but their primary beauty. Intimacy and timelessness produced by the very immediate and available technology that some say is destroying both. I imagine the same was said when the first Polaroid camera became widely available.

當朋友説她希望盡她一點點能力，
用她會的方式，
來改變一些事、這個社會、世界。
她好棒、好有心。

我想，
我沒有什麼能力，
或許只有那一點點不一樣的看世界方式。

因此，當我看到一個我覺得特別的畫面、或是當景象閃過我突然有些話想要碎碎唸，我會有個衝動，想把它拍下來。

但是如果這種感動的情緒是發生在五六年前，我可能只會讓這個火花在我的心裡稍稍的爆發一下，然後就繼續我原有的行程吧。
因為那個時候的我不會、也不願意背著沉重的相機，跟著我到處遊走。
我也不會用功的學習每一個鏡頭、光圈、曝光時間所應該呈現的效果。

但是現有了手機相機的便利，我可以隨時拿起手機，拍下那個正在與我碎碎唸的粗糙的、溫暖的、或是細緻的畫面。再利用手機裡各式各樣的 *apps* 來進行照片的編輯與修正。
也就是說我可以簡單的就拍出我心目中希望呈現的照片效果。

然後，我會看著這張極度 "個人" 的相片，衝動地想要分享給沒能在我身邊的朋友。
藉由影像與一點點的文字，期待我的朋友也能感受到我看到的、想說的。
一張很 "個人" 的分享。

所以我希望，你們也願意停留個幾秒鐘，看一下，是否與你們看到的世界是一樣的，或是不一樣的。
然後，這幾秒鐘之後，你們會有一點點不一樣的視野，或是相同的共鳴。

我希望這也算是盡我的所能，做得一點點的改變。

目錄

TEXTURE

What is texture?
According to the dictionary online, one of
the definitions is as follows:
The physical feel of something — smooth,
rough, fuzzy, slimy, and lots of textures
something in between.

http://www.vocabulary.com/dictionary/texture

當我們用眼睛與手去感受和觸摸一塊實質的物體，像是布料，我們可以感覺出她的柔軟硬度、粗糙細緻、厚實單薄、紋理、色彩等……。

同樣的，當一張照片呈現在眼前時，我們也是可以去感受這畫面被捕捉時的當下想要呈現的是什麼；她的質感是什麼、她的結構、組織是如何構成的。

娜娜碎碎唸：
對我來說一張張的照片就同一塊塊的小碎布，每一塊小碎布都有著不一樣的質地、材質。有的堅硬冷漠、有的柔軟感性；每種材質都牽動著我的喜怒哀樂、七情六慾。

所以，我每天去觀察、去感受、去體驗，然後用我的手機把它記錄、拍攝下來。這一張一張有個各式各樣質地的照片，就這樣被我拼織出一大片花布。而這個花布就是我的生活質感日記本。

001

※

如果不是手裡手裡剛好握著看手機，我也不會拍到他這麼有架勢的盯著我。

因為有了手機相機的及時與便利，讓我可以隨時捕捉生活裡的小細節。

所以我的臉皮變厚了，不在乎路人的眼光。

也變得三心二意了，走路不再只是專心的往前行進。

只是為了發現更多的驚喜。

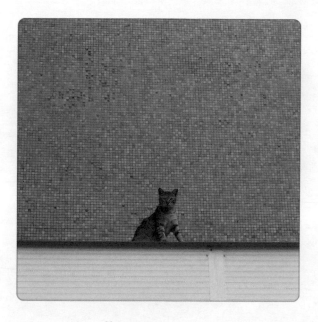

Meow...
Who gives you the permission?

002

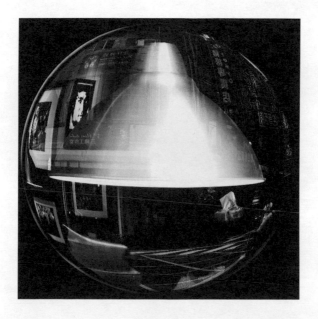

Visions were in a tangle
so were the thoughts
then...
procrastination

003

日本的巷弄裡，赫然發現了長頸鹿頭被棚棚如生的畫在的畫在一棟建築物上面。

好寫實，那一刻。

錯綜複雜的電線線纏在頭上霸道的穿梭，原來，那是一所幼稚園。

狠狠的打了了每位路人一個耳光似的。

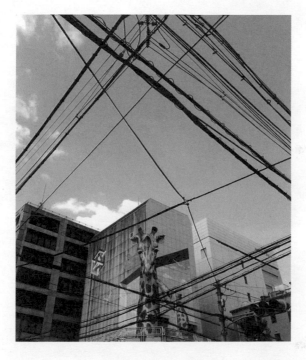

We are strangled by
our thoughts
the social values
those public views
and the world

004

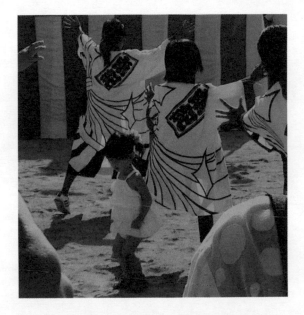

I followed every step
even if
I was one step behind...

005

※

即使只是電纜線，好像也不難看出它複雜卻有秩序的貫在天際。

似乎反映出一種民族性。

就像在擁擠的地鐵站、或是十字路口，

人群依然是井然有序的你來我往。

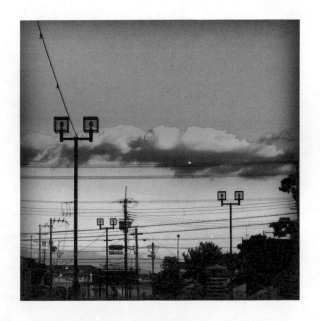

Between, there is still a peace
Beneath, there is still a pattern

006

If it wasn't for you
I'd be considered handsome

007

※

快力點了，
好不容易有點喘息的空間，
趁著周圍沒人打擾、電車還沒進站的那短暫片刻，
好好的把那封未完成的簡訊寫完，傳出去吧。

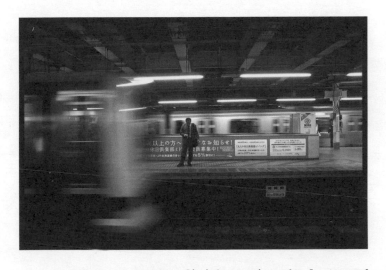

Let me finish texting the last word
before
the train takes me home

008

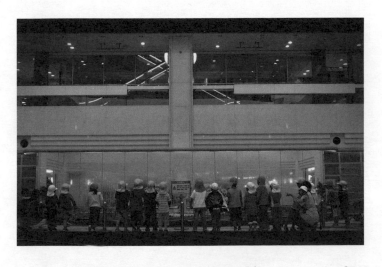

We are taught to behave like everyone else
even if we do not like it

009

※

來到日本，怎麼可以不逛一下玩具一條街呢！

樓上樓下、滿滿一條街上，充滿著兒時的記憶。

還記得無敵鐵金剛裡的阿強一號嗎？

在櫥窗裡看到他，好不容易下定決心要把他買下來，居然說沒貨了。（展示品不賣）

我已經走不動了……。

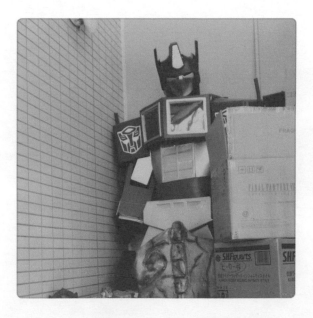

Even if you were a super hero
one day
you will end up here too
the forgotten time of junkyard

010

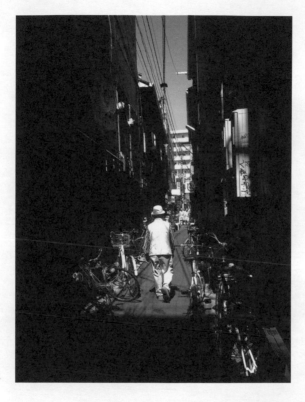

His everyday route...
a secret short cut only he knows

011

看看手錶，上午十一點多。這個時間應該是在學校上課吧。

看著你，似乎有點焦慮、緊張與疲累。

今天有晨間賽？等要去比賽？

還是，只是遲到了。

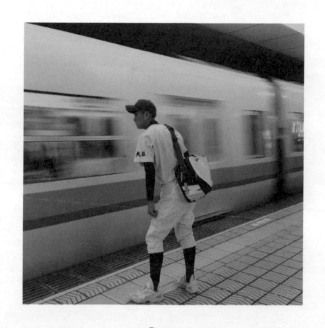

Damn...
I missed it...
Both train and the ball

012

I will carry on the tradition
even if I do not blend in

什麼是 a "meet cute"？

簡單來說就是一種在電影或是電視劇情裡形容男女主角第一次有趣、可愛、或是浪漫相遇的說法。

第一次聽到這種說法，是在《The Holiday》(戀愛沒有假期) 這部電影裡。電影中的老先生對女主角解釋什麼是 a "meet cute"。他解釋說，通常在電影裡這會是兩位主角相遇的狀況：比方說，一對互不認識的男女，剛好因為需要買一件睡覺時要穿的衣服而出現在同一家百貨公司的睡衣專櫃。男士對著店員說："我只需要買一件睡褲"。這時女士也對著店員說："我只需要買一件睡衣的上半身"。就在這時候，兩人互相對望。這就是 the "meet cute"，老先生解釋著。

很喜歡 a "meet cute" 這個詞的用法，就連她念起來都真的很可愛。其實她不只是可以用在男女之間浪漫、有趣的相遇。在我們每天的生活裡，也可以有很多的 a "meet cute"。像是與朋友、陌生人、貓貓狗狗、事物、景色……。

013

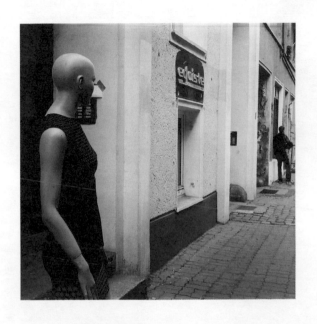

Yes, handsome...
it's me who is calling...
We are about to have a meet cute
if you just turn around

014

※

到底有多少隻眼睛在看著彼此呢？

這一次的 a *"meet cute"* 似乎比想像中的稍為再複雜一些。

你也看到了嗎？

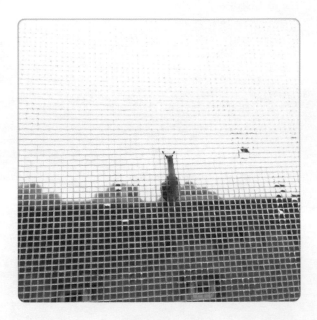

My a "meet cute" today
after a pouring rain

015

※

很多人都正處於徬徨、無助與難過、生氣。

也許是因為不知道該怎麼辦，大概是因為這個世界無法給予幫助。

他們只希望你能專心的去聆聽，試著去理解一個不被了解的心情。

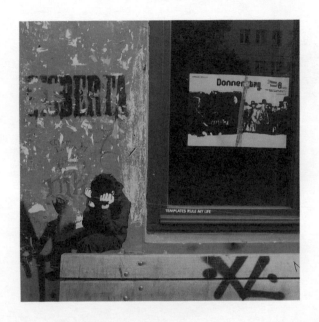

I want to pat you on the shoulder
and give you a big warm hug

Textures Murmuring...

堅硬的材質、
冰涼的觸感、
冷漠的情緒，
一點、一點的，被孤立了。

016

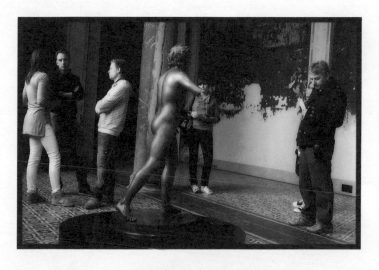

How often do you feel that
you cannot hear other's talking
or
are not being heard by others

017

※

看到身穿紅大衣的女子，《Lady in red》這首歌就很自然地在腦海裡盤旋著。

但其實同時間，也浮現了 Eric Clapton的《Wonderful Tonight》。

大概是因為兩首歌都在形容"今晚女子看起來都美麗極了"。

腦子真是個奇怪的器官。

從來就不理解她到底是如何運作的。

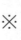

Reminds me of the song "Lady in red"
And now I just cannot get the music
out of my head
"The lady in red..."

018

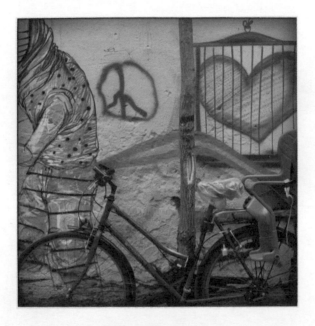

Grateful to
have love
live in peace
own the colors
yet only
...some parts of the world...

019

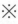

五月底的柏林，氣氛卻像極了下著大雪的寒冬。

好煞實般的把我帶入了冷戰時期的氛圍。

稍稍的感受一下這輩子可能都無法理解的環境。

但這一切也只是我的憑空想像罷了。

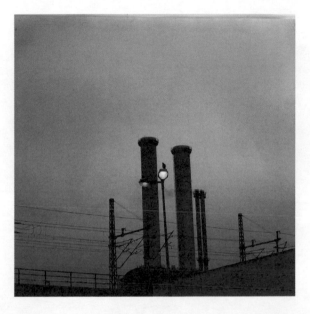

Back to the "Cold War" again?

020

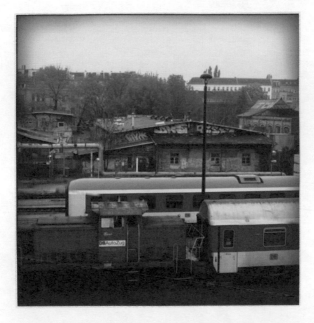

Who said red can warm up the heart?
Its reddish can dishearten too...

021

Overwhelmed by many things
but
who isn't?
Stop bitching about it

022

三洋在德國也有喔！好笑吧！
第一次看到大大的 SANYO看板時，
閃到腦海裡的第一個念頭居然是：為什麼會在德國出現。
好笑吧！
怎麼可以這麼蠢蠢呢。

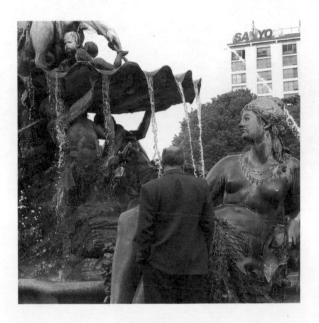

I am innocent
See...
they don't even care for me

023

The basic need is needed
no matter how advanced our world has become

024

還記得 *"Emily the Strange"* ？
一位有主見、有個性的13歲女孩。只穿黑色衣服，貓咪是她唯一的朋友。

"Emily the Strange" 要傳達的是一種態度。

就像她說的：粉紅色是我的噩夢……。

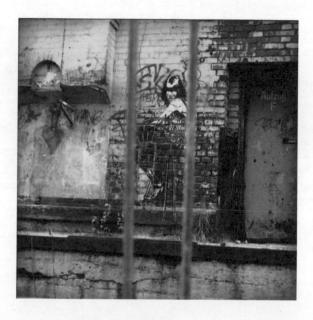

You said once
you were the little girl who was
spoiled by everyone

025

※

認錯不容易。

要亦裸裸的在對手面前認錯，還要能夠自我反省，

難上加難。

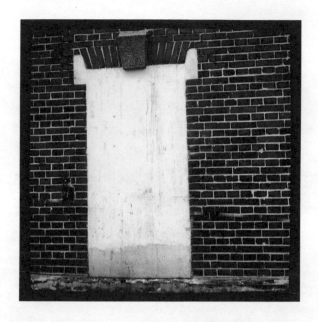

Isn't it obvious enough?
I am all yours...

026

Alien takes over our planet
is no longer a news
We are living in a world of alienation

027

※

"有一個小蜜蜂 飛到西又飛到東 嗡嗡嗡嗡嗡 嗡嗡嗡嗡嗡 不怕雨也不怕風"

小時候的回憶。

老實説我一點也不喜歡這部卡通。

但好像也就這樣看了好幾年吧。

是因為當蜜蜂很辛苦嗎?

還是比較喜歡無敵鐵金剛以及科學小飛俠。

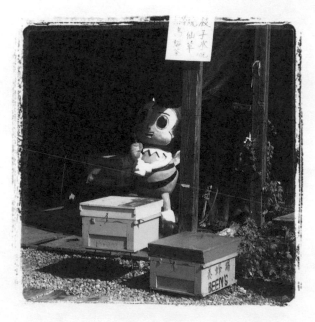

Utilize to the utmost
We are consumed by all the possible ways

028

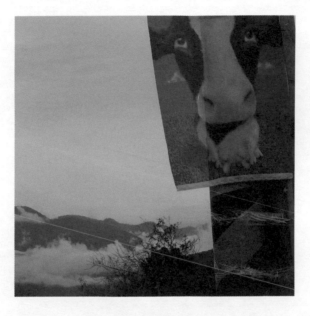

"Moo..."
"What's up?"
"Nothing special... I just hang in there and chill with this beautiful scenery"
"Got milk today?"

029

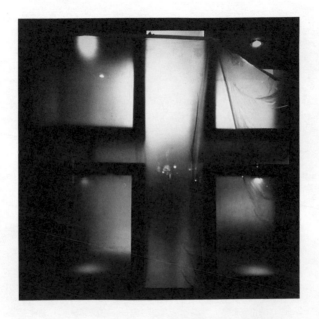

i see some lights
you see some colors
he sees a window
she sees a god

030

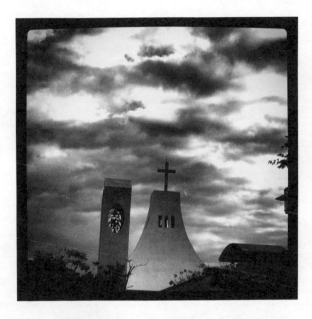

Good to see a lightning rod
under a weather like this
Sometimes
we just need a safety net to lean on

031

I only see a gigantic object
crawling toward the only space I got

032

※

小時候一直有這樣的經驗。

午覺不小心睡得太久，突然覺得太空，醒來時太陽已經要下山了。

暗黃色的天空，醒來得莫名的恐懼襲擊。

急著尋找家人，慌張的想要確定自己到底身在何處。

長大後，覺得夕陽是美麗的，但淡淡的悲傷還是不時的探出頭來。

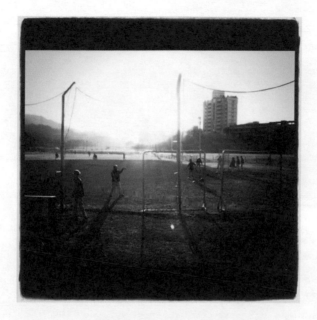

Glad that I wasn't asleep
while the sun is about to fall

Textures Murmuring...

暖和的溫度附蓋在毛絨絨的身體上，
看似紮實，
躺在上面卻一點也不生硬的幸福感。
只有妳懂。

033

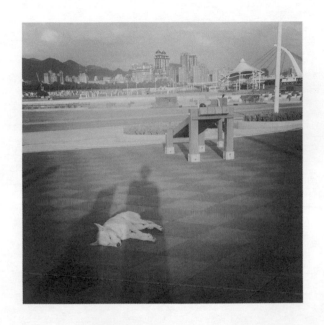

Hey,
do you mind if I lie next to you
for five minutes?

034

I believe you only need one more cigarette
to accomplish a great story

035

Soon,
we will find it just a piece of decoration
hopefully

036

Want to have a piece of me?
Go ahead...
The thickness of the skin
is beyond your imagination

037

※

即使拍了照，還是會忘記在哪拍的、或是為什麼拍他，如果當下沒有馬上記錄下來。

人的記憶其實是很脆弱的。可以很健忘的。

或是，我們選擇了我們想要記得的，但是沒法選擇的記了許多不需要的。

I love this photo
but I don't know why
and I do not even remember where I took it

038

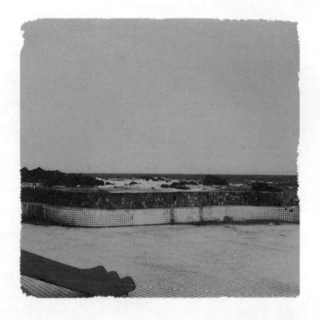

The pool is not open...
yet
the ocean is always there

039

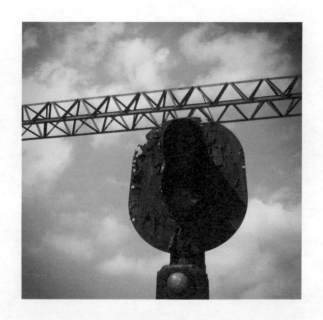

I have been standing here for too long
and I deserve a real vacation now...

040

※
綁著領結的貓咪。
好幾次見到牠，連正眼都不願意施捨。
一次路過，見到牠正在街上散步，想要對牠示好，
牠卻連稍稍停頓的時間都不願意給的，大步往前繼續今天的行程。

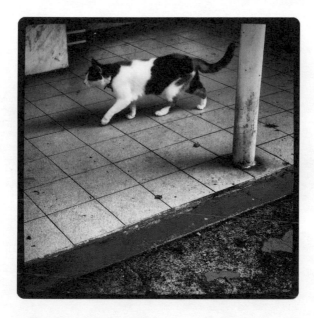

A cat
with lots of prides and attitudes

041

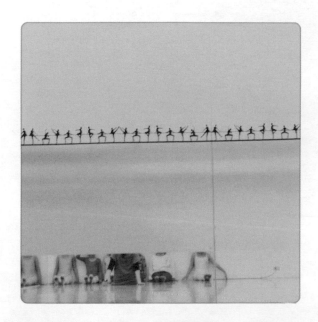

Little one
with the purest heart
even if
her feet are dirty

042

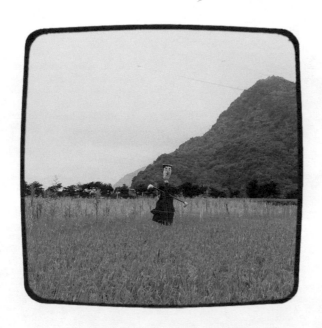

The product of the modern evolution...
Let's welcome Brad Pitt,
in the world of scarecrow

043

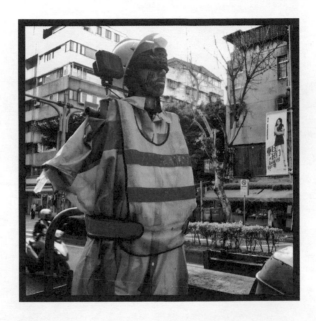

Transformer is here
He is the trooper of scareman
AKA scarecrow on the road

044

※

走路時一台轎車突然從你身旁呼嘯而過；

等公車時公車居然過站不停；

一群滿身汗臭味的孩子在妳身邊大聲喧嘩……。

總會遇到類似這樣的狀況，但當下又好像不能做些什麼時，只有在心裡默默地……，

詛咒幾句，希望不好的事會發生在他們身上。

對，人心不是本善的。

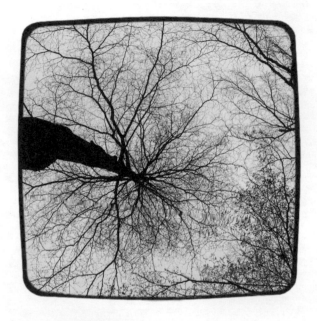

Sometimes,
we wish for something mean and cruel
yet
today I only wish for a bit of snow

045

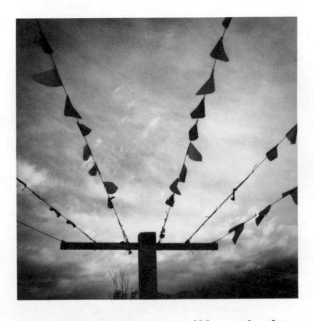

Even the strongest will one day lose
its strength
Don't pull the string too hard
Leave some space in between

046

※

看來臉皮還是不夠厚。

想拍下眼前的景色，卻又害怕驚動他。

只好假裝看著另一邊，然後迅速的按下快門。

其實他應該已經發現了，只是默默的把頭撇到一旁。

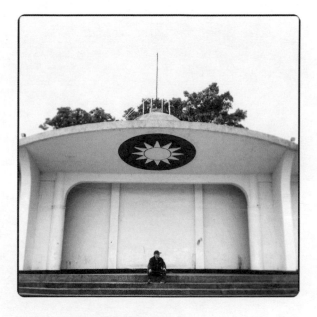

The flag was missing
The podium was abandoned
What's left?
The aged stature and lots of time…

047

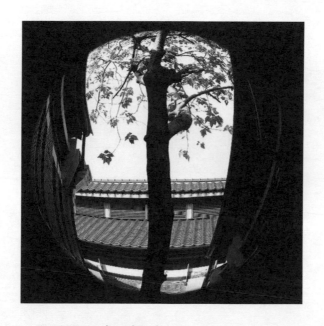

No matter how hard you try
The re-creation still cannot duplicate
those days of memories...

048

※

每一次看到青苔，都會想到我遠在紐約的好友。

從以前就害怕青苔的她，只要不小心踩到、或是看到，就會覺得無法呼吸，並且要以最快的速度離開現場。

但我總是喜歡在每次見到這美麗的青苔時，拍張照片傳給她。

Moss,
reminds me of my dearest friend
who is terrified of it...

049

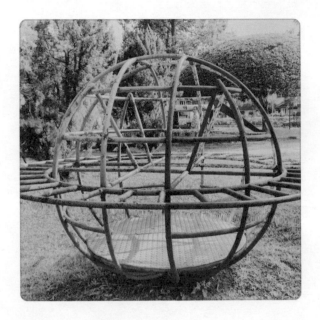

Sometimes
a careless spin isn't a bad idea...

050

三心二意真的不容易。

從小我們就被教導要專心做一件事。

但如果不是這麼容易分心，很多好玩的東西就看不到了。

※

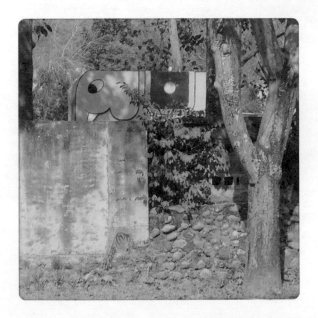

Just a slightly turn,
and there you go...

051

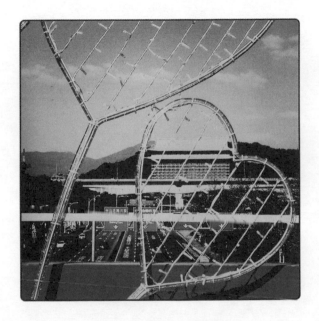

How do you know
the love is given in
the right way?

Textures Murmuring...

緊密的織法，
讓原本鬆軟的觸感變得生硬，
甚至有一點點的尖銳、刺痛。
看似把實質的距離變得好近好近，
但是心理上的疏離
卻有如巨大的鴻溝般的被分離著。

052

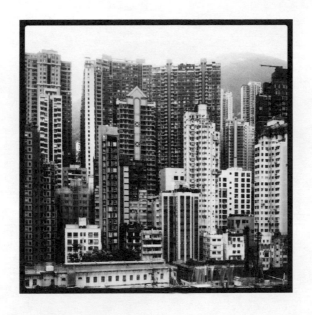

Seek the highest level of fame and wealth
is to live at the top level of the
tallest building

053

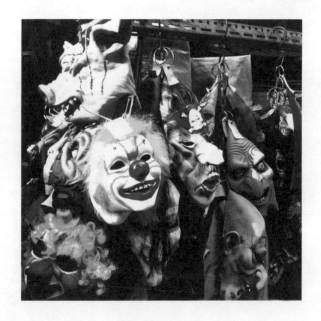

Kids,
don't find those masks scary
Look around you...

054

※
真的，
不管妳到哪一個城市，記得一定要走進巷弄內，
因為，那裡才有真真實實的生活，文化的驚喜。

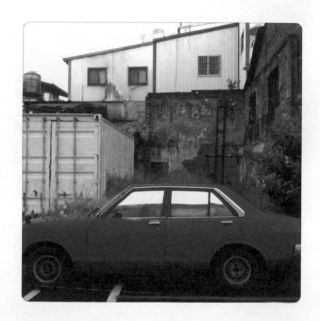

OMG,
Details do matter...
Did you see it?

055

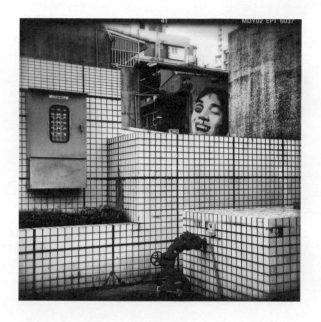

Let's face it,
reality really bites...

056

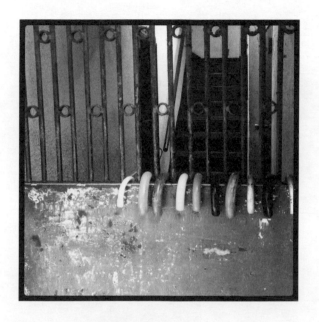

We are told to save for the rainy day
We are said being overprotected

057

※

走訪巷弄的在地文化，千萬要記得，
如果你決定要參觀沒有出口的弄堂，
腳步需要夠快……。

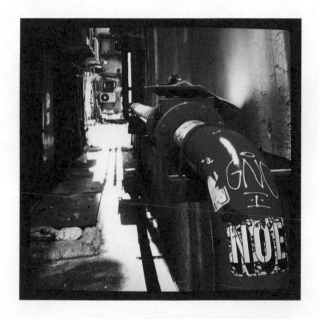

Ironically...
we're to the point of no return

058

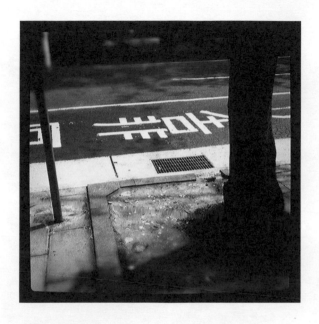

We see what is in front of us
We listen to what we want to hear
We choose what we were taught to believe
Sadly,
our world...

059

低頭看著地上的行人步道標示，突然覺得諷刺。

沒有人可以保證你的人身安全，你的人生也一樣。

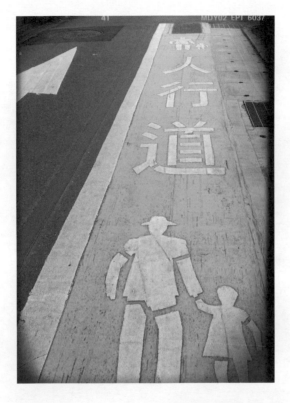

Daddy,
are you sure we can get to the end of
the road without breaking our arms or
legs this time?

060

"So... did you do what I have told you to do?"
"Yes, everything has been taking care..."

Textures Murmuring...

整齊排列的技術，
色彩對比強烈的陳設，
把死板的廣場，
變得好刺眼。

061

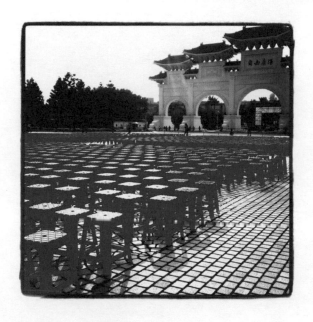

Will of god?
The redness is all over the so-called
freedom square

062

在一次與友人的聚餐中，
聽到這樣的一段話：
"今天是Rody年，
明年就是喜羊羊的年了。"

什麼時候生肖已經變成了兒童玩具的暢銷行銷手法？

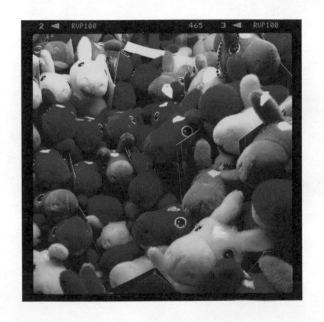

Year of horse...
Good luck to you all

063

Compassion, wear off
Indifference, spread out
Everything is just a price tag

064

真的已經無關於好不好看了。

一面牆、一個電箱、一片草坪。

不是你漆上顏色、畫上圖案、或是放上裝飾品，就可以讓這個城市變得更好。

Today's forecast:
Blue sky with few clouds
0% chance of rain

065

I am glad you only see this
in a form of photograph

066

Cannot believe
I was hypnotized by
the pretentious and the artificial
once

067

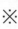

因為窗外的景色不美，

所以放上一束上一束可以擋住醜陋的花，想讓自己的眼前變得舒適與美好。

就是這樣不斷的說服自己，

所以可以不用去面對赤裸裸、醜不拉嘰的世界。

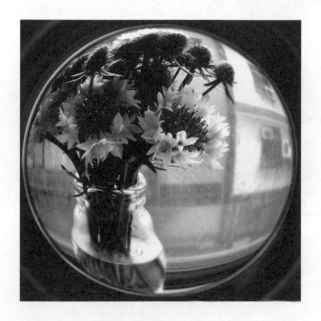

Wish could only see
the beauty part of the world

Textures Murmuring...

看似不尋常的排列，
其實是規律裡帶些不規則的構圖。
就像以為憂鬱，
其實今天抬頭看著捲毛卻不打結的柔順，
心情好極了。

068

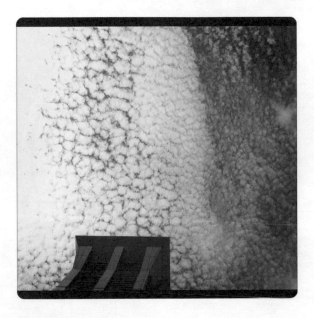

What's up?
We all look up!
Silly you,
It is just a phrase we aliens did not know
once...

069

曼谷，一個讓我印象深刻的城市。

她的貧富差異明顯，但是"悲觀"卻沒有稱霸占大多數的人。

一個到處有色彩的熱帶地區，人們臉上總是充滿著笑容。

即使那只是個假象。我也笑了。

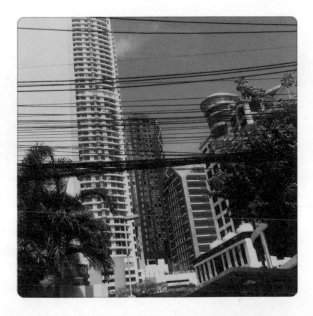

Searching for optimism
You are at the right place

070

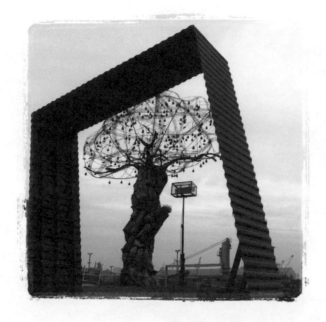

Yet, ironically
the progression of the world
jeopardizes
the living organisms

071

待慣了台北的繁忙、擁擠、與無止境的消費，
一來到這個城市，心情就變得好好一樣。
路變寬廣了、天氣變好了、海鮮變新鮮了……。
這個城市總讓我覺得有無限的生命力。

一定是因為那盤鮮美的處女蟳。

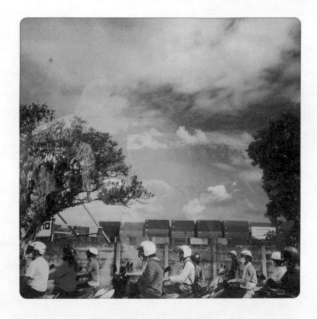

You feel the heat
You sense the passion
You touch the heartbeat
You hear the roar
It's them..
bring a strong vitality to life

072

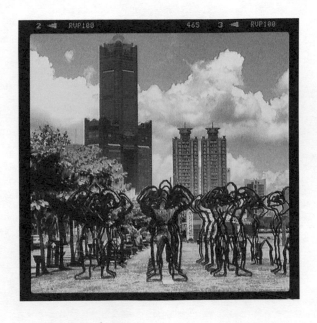

No super heroes
Just an empty body and heartless steel
Who do you think you are protected by ?

Textures Murmuring...

沒有人愛的一群。
堅硬外表下其實早已不堪一擊。
不經意的堆放與丟棄
注定了這一落又一落生鏽的鋼鐵
是早被遺忘的英雄。

073

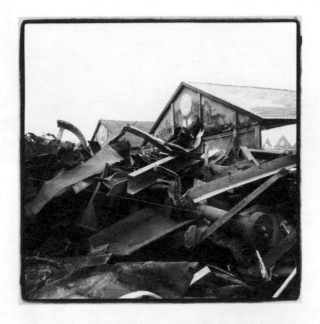

You are part of the world but
not the only one in this world...
Replacement can be done
Abandon is anytime

074

※

電影《午夜巴黎》裡，

蓋爾問三位藝術家哪個年代才是他們心目中的最好年代。

我喜歡我現在的年代，因為我無法想像沒有沖水馬桶以及蓮蓬頭。

但是我卻總是被老房子、舊裝飾所吸引。

有種似曾相識的矛盾情感。

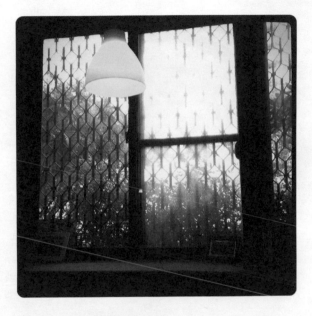

I thought I was stuck in that era
and I pretended to run away from it

紐約 *New York*
一個很難被遺忘的城市。

每次看到與紐約有關的電影、影集就無法不繼續往下看。
電子情書就是一部可以看個上百次的電影,即使我知道
她是多麼*cliché*的浪漫喜劇。
只因為她有著我熟悉的紐約街頭、有著我思念的紐約
景象、有著我最愛的紐約季節。

因為在還沒看到她的不美好就離開的城市,她的一切變
得讓我如此的難以忘懷。

一杯咖啡、一朵小雛菊、幾片落葉、地鐵站、甚至是一
片*pizza*與熱狗,都可以讓我不斷的想起她。

這是我對紐約的思念。

075

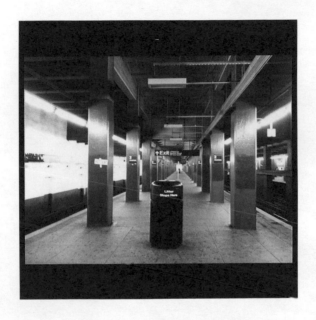

Wasn't scared
Wasn't worried
Just quietly to
breath , smell, feel...
my nostalgia

076

小時候常常有這樣的經驗。

一個人在澡缸裡洗澡，洗著洗著腦子裡突然出現一個念頭：

"我死掉以後，這個世界上就沒有我了へ……"

"徹底的消失、不存在了……。"

當時什麼也不懂，只知道 "沒有我了"，似乎是件很大的事。

然後短暫的恐慌、無助，在昏黃的燈光下，水已經涼了。

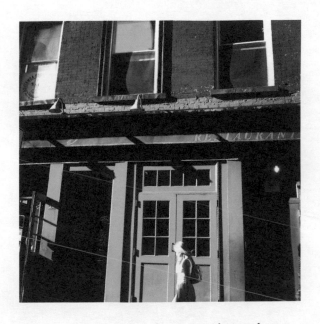

We are drawn to that unknown
frightening with
incomprehension

077

是的，我承認。

這部電影我看了不下百次，台詞都會背了，每條街景再熟悉不過。

但每每在台北的街上看到落葉時，還是會不斷的想起紐約的一切。

那泛黃的落葉踩在腳下發出的聲音……。

我的紐約秋天。

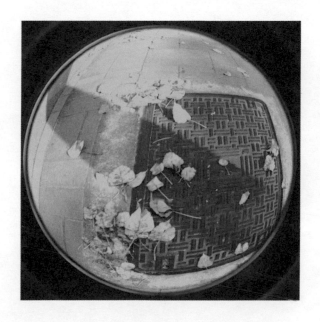

Only the sounds of falling leaves

078

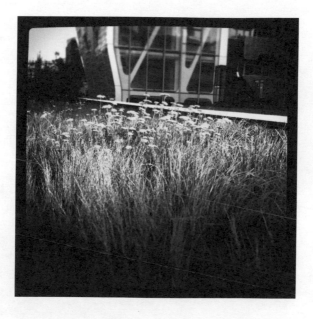

A new New York that I was unfamiliar with
on top of the old railroad...
Of course they consider themselves
no ordinary

079

2011年的夏天，緬因州。

舒緩的溫度、乾燥的空氣，這一天的婚禮，是完美的。

宛如電影裡的情節般，在誓詞、交換戒指、與第一支舞間，

完成了我這趟旅行的任務。

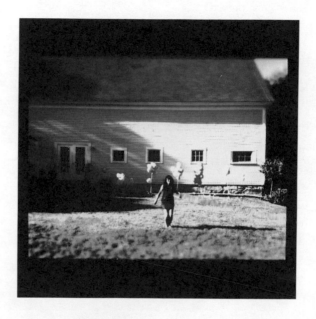

```
One day,
the photo may fade out,
but I will remember the blue sky,
the pink balloons,
the natural lighting.
It was beautiful... that day...
```

Textures Murmuring...

如同油畫般的筆觸，
把此時此刻的我帶入了另一個時空。
風暫時停止吹動，我憋住了氣，
就怕這個畫面會消失。

080

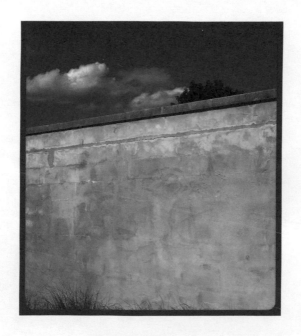

I was in Mexico
That's right, no doubt about it
In my dream, it is where I was
I've never been there before...

081

冒著生命的危險。

上山又下海。

結果，飯店忘了今天要準備一場婚宴，大夥忘了要把主婚人準時請出場，一連串的驚喜，成就了2012年夏天最感人與完美的海島婚禮。

我們在 Gili islands。

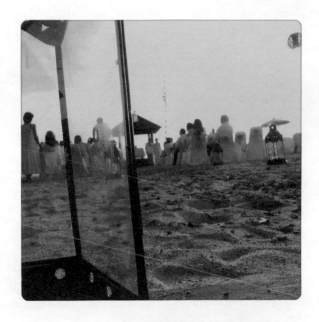

Exquisite scenery
Beautiful people
Faultless moment

082

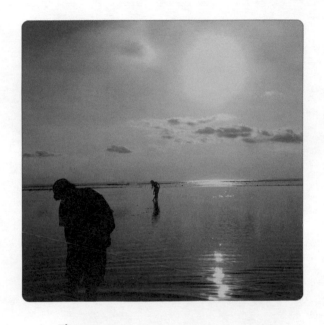

The wave
made a beautiful ripple
under the southern hemisphere sunset

083

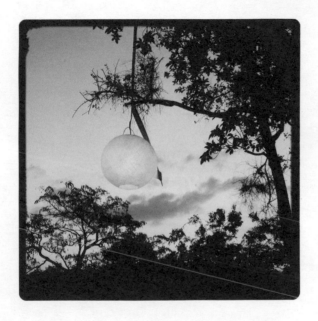

Where is another moon?
It reminds me of 1Q84

084

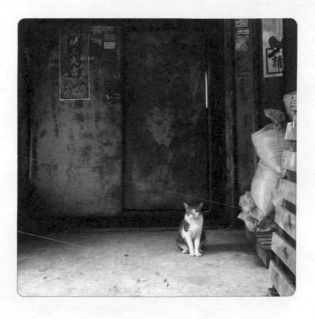

I can be a good door-god too

責任編輯碎碎唸

這個不用 *Facebook*，因為不喜歡留下紀錄；
這個不用 *whatsapp*，因為 Line 是免費的；
這個不用 *Line*，因為太多人愛用貼圖；
年輕的只用 *Snapchat*，因為不留痕跡。
是怎樣啦！
幹嘛搞得這麼複雜啦！

藝術總監碎碎唸

還有誰要碎碎唸……

總編輯碎碎唸

嘿，娜娜
手機，照片，碎碎唸就是這樣
唸或念的差異其實不大
所以是貓是狗
當闔上書本
一切都成了我們幾人的碎碎唸了
碎碎唸到開心就好
謝謝妳認真的碎碎唸

娜娜再一次碎碎唸

記性似乎都用錯地方的我，
還好有手機照片，可以幫我補足短路的腦袋。
在每個城市漫遊的過程中，幫我做了最完整的記錄，
也幫我把沒人注意到的細節都鉅細靡遺的儲存在記憶體裡。

這是一本記錄生活質感的日記，我寫日記的方式。

等到有一天，
腦子短路的更嚴重了，細節全部都忘記的時候，
我可以重新瀏覽，
再一次去感受生活的質感、
再一次去聆聽碎碎唸的聒噪、
再一次去體驗我手機照片的 *murmuring* ⋯⋯。

Photo / Camera APPs

娜娜常用的手機照相apps
Photo / Camera APPs for iphone :

Instagram
http://instagram.com/#

這是一個可以在線上分享照片及短視訊的免費 app。他可以讓使用者用
智慧型手機拍下照片後再選擇不同的濾鏡效果添加到照片上，然後分享
到社群網站或者是 Instagram 的伺服器上。

Instagram 的一個特色是用他拍攝的照片都是正方形，類似寶麗來相
機拍攝的效果。

很常使用這個 app，因為他的濾鏡是我個人很喜歡的，加上他還有調整
水平線、以及模糊或是清楚焦點的效果，很實用。

如果你想要看看別人拍的照片，也可以在這個app裡面流覽其他人的照
片分享。

Line Camera
http://camera.line.me/zh-hant

免費的照相與修圖 app。特色當然是有許多可愛的圖案可以添加在照片
上，增加照片本身的豐富程度與趣味效果。

我比較常使用在如果照片不適合被裁切時，他通常可以保持原來的長寬
度。同時也可以有不同濾鏡與多樣化的相框選擇，挺便利的。

ShakeItPhoto
http://bananacameraco.com/shakeitphoto/

這是少數我花錢購買的 app。當初剛開始使用 iphone 時，就一直很著
迷於寶麗來風格的照片，於是開戒花錢買了這個 app。

有一陣子非常頻繁的使用他。他的操作很簡單，可以直接用這個 app
來拍照、或是從手機裡的相簿裡挑你要的照片也行。一旦拍好、或是選
好照片，他就會自動製作出類似寶麗來的效果出來。

Notica
http://www.cleversome.com/notica/

這是我花錢購買之二的 *app*。應該也是我目前最常使用的。我最喜歡的
是他可以在照片下面寫下一些想法、心得,更重要的是我很喜歡他使用
的字體。一點帶類似手寫的親切感,很令人感動。

他一樣有需多濾鏡可以選擇,但是照片被裁切的方式有一點難以控制。
另外就是他目前好像更新的狀態不是很穩定。以前都還可以直接與臉書
連結,所以只要把照片後製好、寫好,就可以直接上傳。但現在需要另
存在照相簿,然後再從臉書裡上傳。

TiltShiftGen
http://artandmobile.com/projects/tiltshift-generator/

在還沒有這麼多玩具相機風格 *apps* 的初期,*TiltShiftGen* 是個好選
擇。只要花一點點錢,就可以玩出這樣效果的照片喔。

你只要調整各項參數,這個 *app* 就可以讓你控制鏡頭的清楚與模糊,
比方說讓重點部位清楚而背景模糊、以及色彩的變化,比方說對比的強
弱、飽和度等。

基本上這個 *app* 讓妳的照片呈現許多不同的如玩具相機般的效果,更
可以提供各式的風格像是模型般的感覺到復古懷舊的氣氛。

Cameran
http://cameran.in/zh/

這個 *app* 主打的是由日本知名的攝影家蜷川實花監修,讓使用者能輕
鬆拍出具有蜷川實花風格、鮮豔色彩的華麗影像。

軟體是免費,用法和其他拍照軟體都差不多,可以拍新的照片,也可從
相簿裡挑選已拍好的照片。

除了一般的濾淨效果，這個 *app* 的特色就是蜷川實花風格的效果，像是花朵、花瓣、金魚等元素，讓畫面變得炫麗燦爛又夢幻。

InstaFisheye
http://www.lotogram.com/instafisheye/index.html

記得當初下載這個 *app* 時是沒有花錢的，但現在好像要了。

特色就是他的魚眼鏡頭、以及復古 *LOMO* 相機特效。

會下載這個 *app* 是因為喜歡他魚眼鏡有超廣的視線角度（*170* 度廣角的魚眼鏡頭），讓拍出來呈圓形的效果十分有趣。可以給畫面一些新的面貌與風格，一點不同於傳統的新氣象。

他也是 *1:1* 的正方形剪裁，所以方便可以直接上傳到 *instagram*。

娜娜朋友們常用的手機照相 *apps*
Photo / Camera APPs for iphone :

VSCOCam
http://vsco.co/vscocam

WHAT I LIKE 界面乾淨，來自底片色調的濾鏡．加上不輸 *Photoshop Express* 的後製能力。是我擁有 *iPhone* 後唯一的攝影 *app*。

WHAT I DON'T LIKE 濾鏡必須在拍攝後逐一套用，再自己輸出到手機相簿。一次輸出大量照片，較舊版 *iPhone*（像我的*4s*）可能因為隨存記憶體不足當機……。

OVER
http://madewithover.com/

WHAT I LIKE 完全為了突然想給照片加幾個文字的假掰時刻設計。當然，還有很多手繪插圖隨意貼。

WHAT I DON'T LIKE 假掰派上用場的時機實在不多。

dubble
http://dubble.me/

WHAT I LIKE 底片專屬交換重曝的數位重生．每次上傳照片都會被隨機配對重曝，不滿意還有 *refresh* 重新洗牌．常常就這樣呆坐五分鐘拼命 *refresh* 期待驚喜。

WHAT I DON'T LIKE 不知為何洗到自拍照機率頗高……。

Retromatic 2.0
https://itunes.apple.com/us/app/retromatic-2.0/id571636510?mt
=8

WHAT I LIKE 圖形資料庫豐富，顏色調整彈性高，適合突然想換
點風格的那些時候。
WHAT I DON'T LIKE 圖層多時觸控螢幕難以精準點到欲編輯的
項目，小缺點。看來保持簡單才是上策。

Fotometer Pro
http://www.kitdastudio.com/?p=183

WHAT I LIKE 機械式底片相機愛好者必備的測光表app，透過內建相
機進光量提供參考快門數值，附加計時功能讓長曝光快門秒數更好掌
握。
WHAT I DON'T LIKE 從限時免費得到這個 app，功能齊全，很愛它的
仿古界面。唯一缺點可能是必須花錢購買吧！

娜娜朋友們常用的手機照像apps
Photo / Camera APPs for android :

Vignette
http://vignette.weavr.co.uk/

這個 *app* 從名字就很令人著迷,他的意思是在書中每章開頭或結尾處的 "小裝飾圖案",或者是對人物或情景的 "簡短有力的描寫"。當然也可以説是 "簡潔而優美的短文"。不過應用在手機拍照上,其實好像沒那麼簡潔或簡單。可能是因為一般相機的光圈,加減檔等等都可以在這個 *app* 裡找到。所以,使用時有一種類單眼相機的感覺。比起其他的手機拍照 *app* 確實複雜了一點,但是如果花一點時間先把自己的喜好做設定,拍的時候就可以避免 "到底我該選哪種啊?" 的困境。因為有我喜歡的16:9 + 細白框,所以我非常喜歡用這個 *app*。去葡萄牙旅行時,他可幫了我很大的忙呢。

Lomo camera
*https://play.google.com/store/apps/details?id=com.onemanwith
cameralomo*

大家都愛 *LOMO* 和寶麗來。手機的照相 *app* 讓我們可以隨時拍出自己喜歡的色調,要不事後小小調一下,好像沒有救不回來的瞬間記憶了。真是科技讓人性開心的一大進步。這個 *LOMO app* 相信很多人都在使用,拍好之後有十幾種的調子可選可改變,而且操作簡單容易,真的很不賴。

InstaFisheye
https://play.google.com/store/apps/details?id=com.onemanwith
camera.instafish

估計是 *Instagram* 的魚眼 *app* 吧。就是可以魚眼化你所拍的照片囉，有些照片主題很適合魚眼，在這本書裡娜娜的照片就有幾張是魚眼效果，很不錯吧。這又讓手機拍照多點樂趣。

Cymera
http://cymera.cyworld.com/cymera/index.asp

對很多來說女性朋友來說，不管相機或手機，只要是拍照，"美肌"的功能就不能少。娜娜因為比較少拍人和自拍，所以就由我來為各位介紹一下美肌的 *app* 囉。美肌領域中最強的應該還是韓國的幾個 *app*，只不過很多都沒有中文翻譯，所以我就先掠過了，*Cymera* 算是一個方便操作的 *app*。特效光照這些效果都有，美容裡的大眼睛，調整臉型，遮瑕美白，去皺美膚這些修飾也全都有，只不過運用在正面的人像上比較容易，若是側面或高角度向下拍，常常會遇到無法清楚辨識面部的狀況，所以美容殘念常常會出現。

綜合心得碎碎唸 >>

其實不管是用哪種手機或哪些 *apps*，最重要的還是
內容，也就是對生活裡小細節的真心意。但我真的
很感謝設計這些手機拍照 *apps* 的人，讓我們用最經
濟，最專業的方式輕鬆地把生活裡的有趣畫面捕捉下
來，並與好友分享。五年前的我們不知要背多重的裝
備，帶多少鏡頭才能拍出這麼多效果。當然，手機品
質是無法跟專業相機相比，但是對百分之 98 的非專
業攝影普通人來說，這樣的畫質與便利性，已經讓我
們感到滿足，想按讚了。

Textures
Murmuring...

娜娜的
手機照片
碎碎唸

文 字／攝 影　Natasha Liao 廖又蓉
發 行 人　劉鋆
責 任 編 輯　王思晴
藝 術 總 監　Rene Lo
出 版 者　依揚想亮人文事業有限公司
經 銷 商　聯合發行股份有限公司
　　　　　新北市新店區寶橋路235巷6弄2樓
電 話　02-29178022
印 刷　禹利電子分色有限公司
初 版 一 刷　2014 年 5 月／平裝
定 價　380 元
ISBN　978 - 986 - 88400 - 3 - 4

國家圖書館出版品預行編目(CIP)資料

娜娜的手機照片碎碎唸 / 廖又蓉　文字　攝影
-- 初版. -- 新北市 : 依揚想亮人文　2014.05
　　　　面；　　公分
ISBN 978-986-88400-3-4(平裝)

1. 攝影集

958.33　　　　　　　　　　103007264

Ding
Ding